INVENTAIRE
23.694

I0392092

V
2628
Dd

V 2688
Dd.
Ⓒ

23691

RÉPONSE

Au libelle intitulé : Lettre de M. Giraud à M. Émeric-David.

Lorsque, après deux ans d'hésitation et de crainte, j'ai enfin livré à l'impression mon ouvrage intitulé, *Recherches sur l'Art Statuaire, considéré chez les anciens et chez les modernes*, j'étois loin de m'attendre à l'accueil dont nos artistes, nos savans, et nos plus habiles critiques ont daigné honorer cette foible production. Mais j'étois également loin de prévoir l'attaque cruelle, et je puis dire odieuse, dont cet ouvrage a été l'occasion, et que je suis forcé de repousser.

Accuser ma probité, et me flétrir, s'il étoit possible, dans l'opinion des gens de bien, déprimer en même-tems mon ouvrage, m'avilir à la fois sous le double rapport et des talens et de l'honneur, tel est le but du libelle dont je vais mettre sous les yeux du lecteur, les passages les plus remarquables.

Qui donc a imaginé ce système de diffamation? quel est du moins l'homme qui l'avoue? quel est celui qui a osé signer la dégoûtante diatribe où il est renfermé tout entier? C'est un de mes anciens amis; c'est M. Giraud; c'est l'homme même à qui j'ai fait hommage de la manière la plus solennelle et la plus libérale, de tout ce qu'une des parties de mon ouvrage pourroit renfermer de bon.

Tandis que tous les critiques qui ont parlé de cet ouvrage, dont il devroit voir avec joie le succès, déterminés par ma propre déclaration, lui font partager avec moi les éloges les plus flatteurs, il empoisonne le plaisir qu'il pourroit goûter, il change en amertume celui que j'aurois éprouvé à voir honorer un ami ! c'est ainsi qu'il emploie son loisir !

Déjà il avoit répandu de diverses manières, et notamment par la voie du Publiciste, une lettre par lui adressée au Président de la Classe des beaux-arts de l'Institut National. Ma réponse, insérée seulement dans ce même journal, avoit paru satisfaire toutes les personnes sans passion. Irrité par cette première défaite, il a eu recours à la diffamation, et n'a pas vu qu'il alloit se diffamer lui-même.

Son libelle a pour titre : *Appendice à l'ouvrage intitulé, Recherches sur l'Art Statuaire des Grecs, ou lettre à M. Emeric-David*. Cette lettre, qui doit, dit-il, avec un ton plaisant, renfermer une *explication amicale*, ne me fut jamais envoyée ni manuscrite ni imprimée. Il *veut*, dit-il encore, *s'adresser à moi, plutôt qu'à notre juge commun, le public :* je ne saurois découvrir la finesse de cette ironie ; ce que j'affirme, c'est que sa lettre étoit répandue avec profusion dans le public, avant que j'en eusse connoissance.

Dans cet ouvrage également dépourvu d'esprit, de goût et de bonne foi, il m'inju-

rie grossièrement, il me calomnie. Je suis, dit-il, entièrement ignorant dans la théorie des arts, je n'en ai pas *le moindre des élémens*, pas la première idée. Ces traits n'auroient pas suffi. Je suis un faussaire, un escroc; je fais trophée d'une lettre clandestine; j'ai supprimé un rapport; j'ai subtilisé un mémoire dans les cartons de l'Institut National, et l'ai remplacé par un autre. Ai-je pu faire *ces petits tours d'adresse* tout seul ? non, sans doute ; les hommes les plus graves, les savans les plus respectables se trouvent compromis dans son accusation.

Eh! que demande M. Giraud ? Il m'accuse de lui avoir refusé la moitié de la propriété du livre ; il voudroit partager le titre d'auteur. Mais dans toute société, pour avoir droit à la moitié des bénéfices, il faut, de quelque manière, avoir fourni une moitié de la mise : a-t-il contribué pour la moitié et dans les matériaux et dans la confection de l'ouvrage ? Non; c'est lui qui le dit ; il en convenoit assez clairement dans sa précédente lettre ; il le déclare plus formellement encore dans le libelle auquel je réponds. M'a-t-il du moins communiqué quelques manuscrits ? Non ; il a eu même la volonté de ne m'en point communiquer ; il a, dit-il, des manuscrits, il en a beaucoup, il en avoit déjà quand j'ai commencé l'ouvrage, mais il ne me les a pas fait voir. Que m'a-t-il donc communiqué ? Des idées, dit-il. Quoi ? est-ce

l'ensemble des idées dont se compose l'ouvrage tout entier? Non; ce sont des idées sur une partie seulement de l'ouvrage. Mais ces idées formoient-elles un corps de doctrine? Non; elles étoient, dit-il, tantôt liées entr'elles, *et tantôt incohérentes*. Ces idées renfermoient-elles les véritables principes, *les systèmes* de M. Giraud? Non; ses véritables principes, je ne les connois pas, dit-il, il les a encore *en tête*, il les garde *pour faire quelque chose de meilleur*. M. Giraud enfin est-il capable d'écrire? Non; il ne sauroit pas (c'est le faiseur de sa lettre qui le déclare), il ne sauroit pas *donner une forme de style et d'élocution intéressante à ses systèmes*. Mais M. Giraud est-il du moins capable de parler, de s'exprimer avec méthode, avec clarté? A Dieu ne plaise que j'eusse osé faire une semblable question, et moins encore y répondre! mais le faiseur du libelle m'en a évité le désagrément. Pendant plusieurs mois, pendant un an, dit-il, M. Giraud a cherché à me faire comprendre ses idées, et il n'y est pas parvenu. Je l'avoue, ce mauvais succès peut annoncer de ma part un défaut d'intelligence; ne se pourroit-il pas cependant qu'il annonçât aussi de son côté un défaut de moyens pour s'exprimer?

Mais si, d'après ses aveux, M. Giraud ne m'a pas fourni sa moitié dans l'ensemble de l'ouvrage; s'il ne m'a communiqué que des idées, des idées incohérentes, et

sur une partie de l'ouvrage seulement; s'il ne m'a pas donné ses véritables principes; s'il a eu l'intention de les retenir pour lui; si je ne l'ai pas même compris, quand il a voulu m'expliquer une partie de sa doctrine; il est donc évident qu'il n'est pas l'auteur de la moitié de l'ouvrage dont il s'agit. Tels sont cependant les titres avec lesquels il veut justifier sa ridicule prétention; tels sont les droits qu'il s'est flatté de rendre meilleurs par son libelle.

Il y a plus encore. L'ouvrage dont il est question, a-t-il, suivant lui, quelque mérite? Non; les sublimes idées de M. Giraud se sont, dit-il, *dénaturées, en passant par mon entendement et par ma plume;* j'ai retenu *des phrases pour les répéter, des pensées pour les broder;* j'ai fait *de l'esprit sur la science,* mais je n'ai pas fait connoître *le véritable esprit de la science.* Dans la partie même où j'ai traité de la théorie de l'art, le livre par conséquent est mauvais, et cependant M. Giraud veut en être l'auteur pour la moitié! avec autant d'acharnement que d'inconséquence, il en désavoue les principes, et il veut en partager la propriété.

M. Giraud enfin a-t-il le honteux mérite d'avoir écrit lui-même un libelle que d'innombrables solécismes, d'impudens mensonges, des expressions hautaines et insolentes, un persifflage lourd et maladroit salissent à toutes les pages? Non; il a pu signer ce recueil d'injures; il ne l'a

pas écrit, puisqu'il avoue qu'il ne sait pas écrire. S'il avoit fait ce libelle, il ne s'ensuivroit pas qu'il eût composé l'ouvrage couronné par l'Institut ; mais il ne peut pas même employer cet argument.

Un souvenir amer m'affligeoit encore, quand son libelle est tombé dans mes mains. Par quelle fatalité, me disois-je, suis-je réduit à me défendre contre un ancien ami ! Conséquent du moins une fois, M. Giraud a pris soin de fermer la plaie qui saignoit dans mon cœur. Jamais il ne fut mon ami, dit-il ; il me renie. A Rome, *il eut l'honneur de me rencontrer :* il oublie que nous habitions sous le même toît, et mangions ensemble tous les jours. A Paris, après son second voyage d'Italie, *nous nous rencontrions quelquefois dans la société !*.... S'il m'a blessé d'abord cruellement, ce trait me rend du moins toute la liberté nécessaire à ma défense.

Je vais mettre sous les yeux du lecteur, la lettre que le secrétaire de la classe de littérature et beaux-arts de l'Institut National, me fit l'honneur de m'écrire, le 18 brumaire, an IX ; l'Avertissement placé à la tête de mon ouvrage ; la lettre de M. Giraud, imprimée le 2 prairial dernier dans le Publiciste ; ma réponse insérée dans ce même journal, le 19 et le 30 prairial. J'examinerai ensuite les passages les plus remarquables du libelle, et ce sera dans le texte même de cet ouvrage, que je trouverai les faits nécessaires pour le détruire.

§. I.

LETTRE de la Classe de Littérature et Beaux-Arts de l'Institut National.

INSTITUT NATIONAL DES SCIENCES ET DES ARTS.

Paris, le 18 Brumaire de l'an 9 de la République Française.

Le Secrétaire de la Classe de Littérature et Beaux-Arts, au Citoyen EMERIC-DAVID.

Citoyen,

LA CLASSE DE LITTÉRATURE ET BEAUX-ARTS, après avoir écouté la lecture entière du Mémoire que vous aviez envoyé au Concours, et qui a remporté le prix, est demeurée toujours persuadée que ce mémoire, indépendamment des morceaux qui se distinguent par l'élégance et la chaleur du style, présente un assez grand nombre d'idées et d'observations propres à accélérer la marche de l'art vers sa perfection; et que, celles qui, n'étant pas généralement adoptées, pourroient donner lieu à des objections où à des discusions, par cela même encore deviendroient profitables aux Artistes. En conséquence, elle vous invite à publier cet Ouvrage.

C'est avec grand plaisir, Citoyen, que je remplis les intentions de la Classe, et, personnellement, je m'estime bien heureux d'avoir à vous transmettre un témoignage de son estime.

Salut fraternel,

Signé, LA PORTE DU THEIL,
Secrétaire.

AVERTISSEMENT imprimé à la tête de l'ouvrage.

L'INSTITUT NATIONAL, après avoir accordé le prix à cet ouvrage, m'ayant invité à le faire imprimer, je ne puis douter que cette savante Compagnie n'y ait remarqué des idées dignes d'être présentées au Public. Je dois croire encore que les passages où je traite des principes de l'Art Statuaire, sont ceux qui ont attiré le plus particulièrement son attention. Je me le persuade avec d'autant plus de plaisir, que j'ai été dirigé dans cette partie de mon travail par les conseils de mon ami, M. J.-B. GIRAUD, membre de l'ancienne Académie Royale de Peinture et de Sculpture; et je satisfais le vœu de mon cœur, en rendant publiquement à ce Statuaire, consacré tout entier aux progrès d'un art qu'il honore, l'hommage que je lui dois.

Les Artistes ne s'étonneront pas que j'aie entrepris d'écrire sur les règles d'un art que je ne professe point, quand ils sauront que j'ai été guidé par un aussi habile maître. Les beautés dont je cherche à rendre compte, je les ai reconnues dans la cire et dans le marbre qui s'animent sous ses doigts. C'est lui qui m'a excité à composer l'ouvrage; c'est lui encore qui, par ses nombreux secours, m'a mis à même de l'exécuter. S'il m'étoit permis de me glorifier de quelque chose, je dirois seulement que depuis les premiers jours d'une ancienne et étroite liaison, depuis qu'il étudie son art, et que j'ai voulu auprès de lui en connoître la théorie, dans nos recherches à Rome, dans nos conversations au milieu des figures antiques qui enrichissent son atelier, mes opinions furent toujours conformes à ses principes.

C'est par égard pour la modestie de cet ardent et studieux émule des Grecs, que je parle aussi brièvement de son talent et de ses ouvrages.

EXTRAIT DU PUBLICISTE.

2 Prairial an 15, (22 mai 1805.)

Copie de la lettre écrite par M. Giraud à la quatrième classe de l'Institut national.

M. le président, étant déterminé à porter devant le tribunal de l'opinion publique ma réclamation sur la portion qui m'appartient dans l'ouvrage que l'institut a couronné le 15 vendémiaire an 9, sur la sculpture des Grecs, portion que me refuse aujourd'hui M. Emeric dans l'impression qu'il vient de publier de cet ouvrage, j'ai cru devoir faire part avant tout de cette réclamation à la classe des arts de l'institut.

Cette classe, M. le président, contient encore la majorité des juges qui ont prononcé sur cet ouvrage. Je pense être connu assez avantageusement de la plupart des membres qui la composent, pour me flatter qu'on ne me soupçonnera point de vouloir m'attribuer un honneur qui ne m'appartiendroit pas.

La part de M. Emeric est sans doute assez belle, pour qu'il ne veuille pas me frustrer de la mienne. Je reconnois avec plaisir que les discussions savantes, les recherches historiques, les notions littéraires, le style et tous ses agrémens lui appartiennent. Ma part à moi, très-facile à distinguer, consiste dans les règles pratiques de l'art, les observations didactiques sur la nature et sur les ouvrages de l'antiquité, et le fond du système de la sculpture des Grecs. Or, ce n'est pas seulement des conseils et des lumières que j'ai communiqués à M. Emeric, c'est le résultat recueilli par moi de toutes mes réflexions depuis trente ans.

Outre l'intérêt personnel que je mets à cette réclamation, j'y mets aussi celui de venger un peu les artistes de la prévention établie contre eux, et qui tend à leur refuser la capacité de coopérer par la théorie à l'avancement de leur art.

Je compte aussi donner suite à mes observations ; je veux par conséquent conserver mon droit de reprendre dans cet ouvrage la part qui est à moi, sans encourir le risque d'être accusé de plagiat.

Possesseur d'une médaille d'or que M. Emeric a partagée avec moi, et qui porte nos deux noms, je pourrois argumenter de ce titre incontestable de communauté ; mais ce n'est pas un différent, M. le président, que je viens proposer à la classe de juger. Je ne veux point abuser de ses momens ; j'ai désiré seulement lui faire hommage de ma déclaration.

Signé, GIRAUD, *statuaire*.

PREMIÉRE LETTRE DE M. T. B. ÉMERIC-DAVID,

Au Rédacteur du Publiciste.

Paris, 10 Prairial an 13.

C'est avec un vif chagrin que je me vois forcé de répondre à la lettre adressée par M. Giraud au Président de la quatrième classe de l'Institut, que vous avez insérée dans votre feuille du 2 de ce mois : mais puisqu'on m'y oblige, je répondrai.

Au milieu de mes diverses occupations, n'ayant jamais cessé de cultiver la littérature ancienne, étroitement lié avec plusieurs artistes, ayant fait un voyage à Rome dans l'unique objet de voir et d'apprécier les chefs-d'œuvres des arts, je dus être frappé de l'importance et de la beauté de la question proposée en l'an 5, par la classe de littérature et beaux-arts de l'Institut national. Je conçus le projet d'écrire ; je traçai un plan vaste dans lequel je fis entrer non-seulement les faits, c'est-à-dire, les usages, les lois, les mœurs, que l'on peut regarder comme *la cause* de la perfection de la sculpture antique, mais encore la théorie adoptée par les artistes grecs. J'entrepris de démontrer *quelles avoient été les causes de la perfection de la sculpture grecque*, et de plus (ce qui étoit hors du sujet) en quoi consistoit cette perfection.

Je communiquai mes idées à M. Giraud ; il m'en-

gagea à composer l'ouvrage ; et, je dois le dire à sa louange, avec la même générosité qu'il ouvroit alors son atelier, et qu'il prodiguoit ses conseils à tous les jeunes artistes qui le consultoient, il m'offrit de me donner tous les secours et toutes les lumières qui pourroient m'être utiles.

J'usai abondamment de sa bonne volonté; mais j'affirme qu'il ne me communiqua jamais, relativement à mon travail, aucune note écrite, pas une ligne, pas un mot. Je n'ai reçu de lui que des instructions verbales, dans des entretiens nécessairement mutuels, et dont j'ai dirigé l'ordre moi-même. Le silence, ou plutôt la réticence qu'affecte sur ce point important la lettre à laquelle je réponds, rend ma déclaration nécessaire, et en confirmeroit, s'il le falloit, la vérité.

J'obtins le prix. Il parut décerné à un anonyme, parce que je ne voulois pas être nommé publiquement. M. Giraud se faisoit alors un plaisir de publier que j'étois l'auteur du mémoire couronné. Je disois, de mon côté, combien il m'avoit communiqué de lumières; je le disois à mes amis, je le disois à mes juges; je l'ai déclaré ensuite au public dans l'Avertissement imprimé à la tête de mon ouvrage. Les choses en seroient sans doute demeurées là, si tout eût continué à se passer entre lui et moi.

Vous voyez déjà, Monsieur, que le prix ne fut point partagé; la lettre même que M. Giraud a signée ne dit pas qu'il l'ait été, et vous voyez de plus qu'il ne pouvoit pas l'être.

M. Giraud sait bien, en effet, que l'Institut National n'a jamais reconnu que moi pour auteur de mon ouvrage; il sait que le 18 brumaire an 9, la classe de littérature et beaux-arts arrêta qu'il me seroit écrit pour m'inviter à le faire imprimer. La délibération est consignée dans ses registres. La lettre fut faite séance tenante; je la communiquai le lendemain à M. Giraud. Je répondis, en mon seul nom, que l'invitation me flattoit autant que le prix même. Si M. Giraud eût pu concevoir l'idée d'une réclamation, c'est sans doute alors qu'il l'auroit faite.

M. Giraud n'ignore pas que dans le courant du mois dernier, quelques personnes ayant voulu savoir s'il avoit partagé le prix avec moi, il a été reconnu qu'il n'est nullement question de lui dans les registres de l'Institut.

Cela étant, pourquoi est-il, suivant les termes de la lettre, *possesseur* d'une médaille d'or ? Voici la vérité : Voulant, après avoir obtenu le prix, offrir à M. Giraud un gage honorable de ma reconnoissance pour les conseils qu'il m'avoit donnés, pour les lumières qu'il m'avoit communiquées, je lui ai moi-même, dans un mouvement d'amitié, fait présent de cette médaille. Je l'ai acquise de mes deniers. M. Camus, alors trésorier, ne l'ignora point. Quoiqu'elle soit au type de l'Institut national, ce n'est donc pas de l'Institut, c'est de moi seul que M. Giraud l'a reçue.

Je dois dire de plus, et M. Giraud se le rappellera sans doute, que lorsque j'ai été sur le point de livrer mon manuscrit à l'impression, je me suis empressé de lui montrer l'Avertissement placé à la tête du volume ; il a vu et lu cet Avertissement : je lui ai demandé si c'étoit suffisamment reconnoître les secours qu'il m'avoit amicalement donnés ; il m'a répondu OUI.

Il doit donc être démontré que dans toutes les occassions où il auroit pu manifester le désir qu'on semble lui avoir inspiré de partager ma propriété, il n'en a rien fait ; et il est évident pour moi, non-seulement qu'il n'a pas conçu lui-même le projet d'une attaque, dénuée de tout fondement, mais qu'il n'est pas l'auteur de la lettre à laquelle je réponds.

Ce n'est pas assez Je veux, Monsieur, vous démontrer combien la prétention que l'on attribue à M. Giraud est en soi injuste et déraisonnable. Il faut pour cela que je vous présente une analyse de mon ouvrage ; ce sera le sujet d'une seconde lettre. J'ai fait à M. Giraud, dans mon Avertissement, une part capable, je crois, de l'honorer, si l'ouvrage avoit en effet quelque mérite ; je pèserai, puisqu'il le faut, ses droits avec plus d'exactitude, et vous apprécierez la tracasserie que l'on m'a suscitée.

J'ajoute seulement que la démarche à laquelle on

l'a conduit est aussi inutile pour sa réputation qu'elle doit être contraire à ses véritables sentimens. Il suffit à M. Giraud de ses ouvrages de sculpture pour s'illustrer.

Je suis, etc.
Signé, T. B. EMERIC-DAVID.

SECONDE LETTRE *adressée au Rédacteur du Publiciste.*

Paris, 11 Prairial an 13.

Monsieur, j'aurois bien voulu ne pas m'occuper deux fois de la lettre publiée contre moi par M. Giraud; mais les bornes de votre journal ne vous ayant pas permis d'insérer ma réponse en entier dans une seule feuille, il faut bien que je vous en donne la suite. Il y a tout lieu de croire que je n'y reviendrai plus.

Je me suis fait un plaisir de dire dans l'Avertissement imprimé à la tête de mon ouvrage, que les *nombreux secours* de M. Giraud *m'ont mis à même d'exécuter mon travail;* j'ai dit que les passages où j'ai été dirigé par ses conseils, sont sans doute ceux qui *ont attiré le plus particulièrement l'attention de l'Institut national*, etc. etc. Voulant, ainsi que je l'ai déclaré, *satisfaire le vœu de mon cœur*, je n'ai marchandé ni avec mon ami, ni avec moi-même : forcé d'être plus juste, j'établirai aujourd'hui un compte plus rigoureux.

Suivant les termes de la lettre à laquelle je réponds, *les discussions savantes*, *les recherches historiques*, *les notions littéraires*, ainsi que le *style*, m'appartiennent; c'est-là ce qu'on appelle *ma part*, et on me fait l'honneur de dire qu'elle est *assez belle*. Mais j'ai déjà affirmé, et je répète encore que M. Giraud ne m'a pas communiqué une seule note écrite. Sous la dénomination de *style*, il faut donc comprendre non-seulement le style proprement dit, mais encore le plan de l'ouvrage, l'ordre et la composition de chacune des parties, l'art d'employer et d'arranger dans le système général les notions particulières que M. Giraud m'a communiquées verbalement, et jusqu'à la couleur que j'ai donnée à ses paroles ; tout cela

m'appartient. J'ai conçu seul, j'ai écrit seul le volume tout entier. Suivant l'hypothèse *établie* par la lettre, et d'après ce fait bien constant que je n'ai point reçu de note écrite, il n'y a donc pas dans le livre une seule page sur laquelle M. Giraud mettant la main, puisse dire, *Ceci est à moi.*

L'ouvrage est divisé en trois parties. Dans la première, je recherche les causes qui développèrent et épurèrent le goût des Grecs ; je parle de l'influence attribuée au climat que l'on a, je crois, beaucoup exagérée, du rapport des beaux-arts avec les différens gouvernemens, de l'emploi de la sculpture chez les Athéniens : je pose tous les grands principes relatifs à la théorie de l'art, dont je dois donner ensuite une démonstration plus étendue. Dans une grande portion de la deuxième partie, je traite de l'usage que les artistes grecs faisoient de la géométrie, des *canons* mathématiques, d'un écrit de Polyclète, etc. etc. Dans la presque totalité de la troisième, je trace l'histoire des arts chez les modernes ; je démontre la possibilité d'égaler les artistes anciens. Ce ne sont-là que des discussions et des recherches historiques ; on me les abandonne sans réserve ; voilà au moins les quatre cinquièmes de l'ouvrage qui sont à moi sans réclamation.

Quelle est, d'après cela, la part dont, malgré mon Avertissement, on prétend que j'ai voulu *frustrer* M. Giraud ? C'est, dit-on, *le fond du système de la sculpture des Grecs.*

Veuillez, Monsieur, examiner cette supposition.

La théorie de l'Art Statuaire, ou *le fond du système des Grecs*, embrasse trois objets : la vérité de l'imitation, la beauté des formes, le choix et l'expression des affections de l'ame.

Je démontre les principes relatifs à la vérité de l'imitation et à l'expression des mouvemens de l'ame, de deux manières : 1°. par des considérations sur la nature de nos affections ; 2°. par de nombreux témoignages des anciens auteurs. Ces objets forment les deux tiers de la théorie de la sculpture ; voilà les deux tiers du *fond de ce système* dont on ne sauroit me disputer la propriété.

Je parle ensuite, en autant de paragraphes, du sentiment, du génie, du goût, du style, du beau idéal ; je développe les deux principes des Grecs relatifs à la beauté des formes humaines. Le premier avoit été établi dans la première partie de l'ouvrage, que l'on m'abandonne entièrement ; c'est celui-ci : *Rien n'est beau que ce qui est bon* ; l'autre est posé par Aristote, en ces termes : *Qui dit beauté, dit ampleur et ordre*. Toutes ces dissertations sont presque entièrement, suivant les termes de la lettre, des morceaux d'érudition et de philosophie ; il s'ensuit encore qu'elles m'appartiennent.

Après avoir prouvé, par différens témoignages, que les Statuaires grecs s'étoient fait des règles propres à leur art, à l'effet d'allier dans leurs chefs-d'œuvres la vérité, l'ampleur et l'ordre, j'ai voulu encore découvrir quelles étoient ces règles. J'ai cru les reconnoître en combinant mes propres observations, faites sur les statues antiques, avec celles que M. Giraud m'a communiquées dans nos entretiens, et avec divers passages des anciens auteurs. J'ai osé proposer des règles dans des termes précis, en les présentant toutefois comme des suppositions ; l'analyse m'a conduit jusques-là ; M. Giraud ne m'a pas dissimulé qu'il n'approuvoit qu'à demi cette sorte de hardiesse.

Le fond du système de la sculpture des Grecs n'appartient donc pas plus à M. Giraud dans mon ouvrage, que *les recherches historiques* et *les discussions savantes*, dont il ne sauroit être séparé. Ne seroit-il pas étonnant, en effet, que j'eusse entrepris d'écrire sur la théorie de l'Art Statuaire, si les principes dont elle se compose ne m'eussent été dès long-tems propres et familiers ? On me dit que j'ai mis dans mon ouvrage de la clarté et quelque chaleur ; croirez-vous, Monsieur, que j'eusse atteint à l'un ou l'autre mérite, si les opinions que je professe n'eussent été réellement mes opinions ? La théorie de l'Art Statuaire, au surplus, nous vient des Grecs ; c'est Platon, Xénophon, Aristote, Denys d'Halycarnasse qui nous l'ont transmise : un des caractères de mon

ouvrage consiste en ce que le système tout entier repose sur l'autorité des anciens.

Ai-je l'intention de nier que je n'aie profité, autant qu'il m'a été possible, en composant cette partie du livre, des conseils, des lumières, des instructions que M. Giraud m'a communiqués verbalement? Non, sans doute, je l'ai dit assez de fois ; mais en conclure qu'il doive partager avec moi le titre d'auteur, me demander *sa part*, soutenir que je la lui dérobe, c'est une injustice et une cruauté.

Quel est l'écrivain qui, en composant un ouvrage de longue haleine, ne chercha pas des secours et dans les livres et dans les conversations des hommes éclairés ? C'est-là ce que j'ai fait.

Je suis donc en droit de dire : mon ouvrage m'appartient ; j'en suis l'auteur ; mauvais ou bon, mon livre est à moi.

Enfin, Messieurs, le prix a été décerné, par l'Institut national, à moi seul ; il ne pouvoit pas être partagé ; j'ai rendu pleinement à M. Giraud l'hommage que je lui devois, dans mon Avertissement ; je lui ai communiqué, avant l'impression, cet Avertissement, dont il est seul l'objet ; il ne sauroit donc raisonnablement se plaindre de moi, et j'aurois seul à me plaindre de lui, si je pouvois conserver longtems l'idée de me plaindre d'un ancien ami.

Je suis, etc. etc.

Signé, T. B. EMERIC-DAVID.

§. II.

Le lecteur voit dans quel état se présentoit l'affaire dont je l'entretiens, après la publication des diverses lettres que je viens de mettre sous ses yeux.

Je vais maintenant parcourir le libelle de M. Giraud. En présentant la réfutation des calomnies de tous genres qu'il renferme, je donnerai de nouvelles preuves

de ces deux propositions principales : 1°. le prix n'a point été partagé; 2°. le prix ne pouvoit pas être partagé. Je prouverai en même tems ces propositions accessoires, déjà démontrées dans mes deux lettres : M. Giraud n'a pas eu, lorsque j'ai concouru, l'intention de partager le prix ; il a su dans tous les tems, que je n'avois nullement l'intention de le partager avec lui; il a su que j'avois au contraire la volonté, comme j'en avois le droit, de me donner seul pour auteur de l'ouvrage couronné. Je ferai voir enfin qu'il a reconnu dans l'écrit même auquel je réponds, qu'il n'avoit pas droit à ce partage.

Je ne reprocherai au faiseur, ni ses solécismes, ni son néologisme. Je lui pardonne, quant à la forme de son ouvrage, et ses idées *systématisées* (pag. 35), et *le contexte* de son libelle (pag. 35), et *les élémens propres à concevoir son plan* (pag. 13), et *la théorie pratique de l'imagination* (pag. 14), et *l'application de l'anatomie sur quoi roulent les moyens de parvenir au choix de l'imitation* (pag. 38.), et même toutes les idées qu'il a *en tête* (p. 15. et 31.). Laissons la forme ; c'est déjà trop de nous occuper du fonds.

Appendice à l'ouvrage intitulé, Recherches sur l'Art Statuaire des Grecs. Mon ouvrage est intitulé, *Recherches sur l'Art Statuaire, considéré chez les anciens et chez les modernes.* M. Giraud n'a pas remarqué que ce titre correspond à la division principale du livre.

Appendice à l'ouvrage. Je passe pour cette fois la hardiesse avec laquelle le faiseur s'est servi du mot *appendice.* On n'a le droit de faire un *appendice* qu'à un ouvrage dont on est auteur.

Dans le premier manuscrit déposé au secrétariat de l'Institut, vous débutiez ainsi : « *Nous nous sommes réunis, un historien et* » *un statuaire* ». *Ce sont textuellement vos paroles, et beaucoup de mes amis... s'en souviennent très-bien..... Je m'étois bonnement imaginé que dans la nouvelle transcription du mémoire envoyé l'année suivante, et sur lequel le prix a été adjugé, le même prélude devoit s'y trouver. J'ai voulu vérifier le fait au secrétariat de l'Institut..... Vous aviez retranché ce témoignage de notre association* (pag. 18. 19.).

C'est ici un des *petits tours d'adresse* (pag. 8.), dont M. Giraud et le faiseur veulent bien me dire capable.

Le faiseur ne doit pas ignorer que les mémoires déposés au secrétariat de l'Institut, ne sont jamais rendus aux auteurs. C'est une des conditions publiées dans tous les concours. Il doit savoir encore que le gardien des archives met de sa main un numéro sur chaque mémoire, à l'instant où il le reçoit. Pour que j'eusse fait disparoître une phrase qui étoit un témoignage de notre association, il faudroit donc que j'eusse subtilisé le premier mémoire, et que j'en eusse glissé un autre dans le carton de l'Institut National. Mais il faudroit de plus, ou que

j'eusse contrefait le numéro, et que je l'eusse contrefait de ressouvenir, ou que le gardien des archives, qui jouit dans l'Institut de l'estime générale, se fût prêté à *mon petit manège* (pag. 7.) (*). Le lecteur jugera, d'après cela, si j'ai enlevé mon premier manuscrit ; et il qualifiera, comme elle le mérite, la petite invention des deux auteurs.

Quant à la phrase que M. Giraud regrette de ne pas voir dans ce manuscrit, elle n'y est pas en effet ; mais elle n'y fut jamais, et je n'eus jamais l'intention d'en écrire une semblable. Il y en avoit une qui a pu éveiller la vanité de M. Giraud ; elle est encore à la page 3 du manuscrit de l'Institut ; elle est mot à mot à la page 5 de l'imprimé ; mais le sens en est bien différent. La voici : *Qu'allons-nous donc faire pour répondre, autant qu'il est en nous, au vœu de l'Institut National ? Obligés d'être à la fois historiens et artistes, nous rechercherons d'abord..... etc.* Obligés d'être à la fois : il est évident que le même homme sent la nécessité de posséder *à la fois* les connoissances d'un historien, et celles d'un artiste. Par conséquent, cette phrase même prouve l'intention que je n'ai jamais dissimulée, de me donner

(*) Je viens de voir en outre que ce premier manuscrit, déposé au secrétariat de l'Institut, porte sur le frontispice, non-seulement son numéro, mais les signatures originales des sept commissaires qui l'ont lu et paraphé en l'an VII, et celle du secrétaire de la Classe qui atteste leur nomination.

seul, comme je le suis en effet, pour l'auteur de l'ouvrage envoyé au concours. C'est parce qu'elle exprime le contraire de ce qu'il cherchoit, que M. Giraud ne l'a pas vue.

Il est vrai que dans cet exemplaire manuscrit, vous parliez encore au plurier ; vous disiez encore Nous. *Hélas ! vous avez été assez injuste pour dire* JE, MON OUVRAGE (page 19.)!

Ce ton lamentable est ridicule, et l'accusation est dénuée de tout fondement. M. Giraud a mal lu le manuscrit, et il a mal lu l'imprimé.

Dans le manuscrit de l'Institut, dans ce premier manuscrit, qui est toujours le même, j'ai parlé tantôt au plurier, tantôt à la première personne du singulier, suivant que le sujet me l'a inspiré.

M. Giraud a une preuve de ce fait dans ses mains. Il me demanda au mois de brumaire ou de frimaire de l'an IX, une copie d'un fragment qui forme dans l'imprimé le paragraphe II de la deuxième section de la troisième partie. Je lui donnai cette copie ; elle est de la main de mon secrétaire, et je pourrois au besoin prouver l'identité de l'écriture. Depuis le commencement jusqu'à la fin de ce fragment, je parle à la première personne et au singulier. Si cette forme eût contrarié les idées de M. Giraud, il auroit pu dès-lors en faire la remarque. Le fragment commence dans le manuscrit de l'Institut (page 190.), par ces mots : *Jeunes artistes, daignez m'écou-*

ter. Je vous félicite....etc. Il finit (pap. 207.) par ces mots, *Je m'arrête..... etc.* Il commence dans l'imprimé (page 489.) en ces termes : *Jeunes artistes, que la gloire de Phidias.....* etc. et finit pareillement par ceux-ci (pag. 526.), *Je m'arrête, etc.*

J'ai dit JE moins souvent dans l'imprimé que dans le manuscrit, parce que j'ai cherché davantage à ennoblir le style. On peut cependant y voir cette expression en mille endroits. Entre divers passages, j'en citerai un seul ; c'est une note (p. 329.) qui est conçue en ces termes : *Je fais cette description* (la description anatomique d'un bras), *d'après des bras disséqués, moulés sur la nature, que M. Giraud conserve dans son atelier*. Je cite cette note de préférence, parce qu'elle concerne M. Giraud, et que, par cette raison, je la lui ai communiquée avant de la faire imprimer.

M. Le Blond, membre de l'Institut, avoit dû rendre compte de l'ouvrage ; le rapport ne fut pas fait ; il l'a gardé, dit-on ; et il est possible que vous sachiez mieux que moi la cause de ce silence. Il falloit en effet qu'il ne restât aucun vestige de notre association (pag. 24).

Voici encore *un tour d'adresse*, où un compère officieux a bien voulu me prêter son secours. Le rapport de la Commission fut rédigé par M. Le Blond. Suivant M. Giraud, *il ne fut pas fait*, c'est-à-dire, il ne fut pas lu à la tribune de l'Institut national. *M. Le Blond l'a gardé*, etc. c'est-

à-dire, M. Le Blond, après avoir rédigé un rapport, qui donnoit la preuve de mon association avec M. Giraud, suborné par moi, a supprimé ce rapport.

Ne répondez pas, me disoit-on, à une pareille atrocité. Pardonnez-moi, mes amis, il faut que je réponde. Il ne s'agit pas de moi seulement; il s'agit d'un savant respectable, absent de Paris. Il est au-dessus des attaques de M. Giraud; mais il faut qu'il sache, dans sa retraite, que les savans qu'il a quittés, que les amis qui le regrettent, ont vu cette agression avec un juste mépris.

Oui, M. Giraud, le rapport de la Commission fut rédigé par M. Le Blond. *Il ne fut pas fait*, c'est-à-dire il ne fut pas lu par lui à la tribune de l'Institut national; mais il fut lu, en son nom, par M. Collin d'Harleville. *Vous êtes prudent*, me dites-vous au sujet de M. Camus, *vous prenez un mort à témoin* (pag. 55). Auriez-vous cru, M. Giraud, que M. Le Blond, que M. Collin d'Harleville étoient au nombre des morts, ou que l'Institut national n'existoit plus?

Le rapport fut lu à la tribune; mais il n'y étoit nullement question de vous. Je ne vous dirai pas, vous êtes un calomniateur; ma réponse sera plus modérée. Etiez-vous présent à la séance publique de l'Institut national, le 15 Vendémiaire an IX, ou n'y étiez-vous pas? Si vous y étiez, vous preniez donc bien peu d'intérêt au rapport, puisqu'il ne vous en souvient plus : si vous

n'y étiez pas (présent cependant à Paris), vous vous intéressiez donc bien foiblement et au rapport, et à l'ouvrage, et au prix que vous prétendez aujourd'hui avoir été partagé.

Le rapport ne se trouve pas dans les registres de l'Institut national : je le sais bien, et j'en suis plus fâché que vous n'avez lieu de l'être. M. Cardot, secrétaire-archiviste, peut se rappeler que, l'y croyant transcrit, j'allai, quelques mois après la séance, lui en demander une copie. Il prit la peine de parcourir devant moi le registre, et le rapport, à mon grand regret, ne s'y trouva pas. J'allai chez M. Collin d'Harleville; il me dit : *Je l'ai rendu à M. Le Blond ou au secrétaire.* J'allai chez M. Le Blond. Que me dit ce savant? Je suis obligé de rapporter mot à mot sa réponse : *Monsieur, j'ai fait un rapport à la hâte; votre ouvrage méritoit un travail plus soigné; je veux le refaire; je le ferai à loisir.*

Mais, je fais parler un absent ! n'est-il pas possible que *j'en impose*, suivant l'expression de M. Giraud (pag. 59)? Lecteur, ce n'est plus à M. Giraud, c'est à vous que j'ose adresser ma réponse. M. Le Blond m'a fait l'honneur de m'écrire, le 22 Floréal dernier. Il ne prévoyoit pas, en m'écrivant, que je pourrois, trois mois après, avoir besoin de son témoignage ; et quant à moi, je n'ai pas, je vous en assure, changé la date de sa lettre. Voici, entre autres, une des choses agréables, qu'il veut bien me dire : « Lorsque les circonstances me pro-
» curèrent l'avantage de lire votre manus-

» crit, je n'eus d'autre prétention que de
» rendre justice à l'auteur que je n'avois
» pas l'honneur de connoître. Pour le faire
» d'une manière digne de lui, j'aurois desiré le goût exquis ainsi que les talens de
» Winckelman et de l'abbé Arnaud, mes
» maîtres. » C'est bien-là l'expression des
mêmes sentimens, c'est bien la même indulgence pour moi, qui porta ce savant
trop modeste à retenir son rapport pour
le retravailler : « *J'aurois desiré pour le*
» *faire, les talens de Winckelman et de*
» *l'abbé Arnaud mes maîtres* ». Je n'ai donc
pas suborné M. Le Blond. Eh, comment en
effet pourroit-on le croire ! Que la honte demeure à celui qui en a fait la supposition.

J'ignore comment il arriva que le secrétaire vous écrivit la lettre de félicitation que vous avez mise en tête de l'ouvrage.... Ceux qui reçoivent ces politesses, et qui souvent les ont mendiées, ont toujours l'habitude d'en faire trophée auprès des ignorans (pag. 24 et 25).

C'est ici le respectable M. Du Theil qui est mis sur la scène par M. Giraud et par le faiseur. Or, *comment il arriva* que M. Du Theil m'écrivit cette lettre ; le voici. C'est que la classe de Littérature et Beaux-Arts de l'Institut, prit, à ce sujet. un Arrêté, le 13 Brumaire an IX, et que M. Du Theil, à qui je n'avois jamais eu, à cette époque, l'honneur d'adresser la parole, ne fit autre chose qu'exécuter la volonté de la classe.

Je vais mettre l'Arrêté sous les yeux du **Lecteur**.

Extrait du procès-verbal de la ci-devant Classe de Littérature et Beaux-Arts de l'Institut national. Séance du 13 Brumaire an IX.

La Classe continue d'entendre la lecture du Mémoire couronné, sur la question relative à la sculpture. La lecture terminée, la Classe est demeurée toujours persuadée que ce Mémoire, indépendamment des morceaux qui se distinguent par l'élégance et la chaleur du style, renferme un assez grand nombre d'idées et d'observations propres à accélérer la marche de l'art vers sa perfection, et que celles qui n'étant pas généralement adoptées, pourroient donner lieu à des objections ou à des discussions, par cela même encore deviendront profitables aux artistes; en conséquence elle charge son Bureau d'inviter l'Auteur à publier cet Ouvrage.

Certifié conforme, Paris le 15 Fructidor an XIII.
Le Secrétaire perpétuel de la Classe des Beaux-Arts.
Signé, LEBRETON.

Cet arrêté de la classe de Littérature et Beaux-Arts, fut pris après une discussion. On dut aller aux voix, suivant l'usage. Les membres de la classe, que M. Giraud appelle *ses amis*, étoient sans doute présens; les commissaires, juges du concours, devoient être présens; aucun d'eux ne fit apparemment de réclamation en faveur de M. Giraud. L'arrêté porta, comme on vient de le voir, d'écrire A L'AUTEUR, et non pas AUX AUTEURS, et la lettre, faite par le secré-

taire, dans la séance du 18, fut adressée A ÉMÉRIC-DAVID, à Éméric-David, seul.

Cette lettre, dit encore M. Giraud, *est postérieure au jugement et à la proclamation du prix. Elle vous a été adressée plusieurs mois après* (pag. 46). *C'est un après coup* (pag. 48).

Oui, sans doute, cette lettre et l'arrêté de la classe sont postérieurs au jugement et à la proclamation du prix ; mais c'est précisément parce qu'ils sont postérieurs à l'un et à l'autre, qu'ils forment en ma faveur un titre inébranlable. La médaille que j'avois donnée à M. Giraud étoit bien connue, quand cet arrêté fut pris. S'il eût reçu cette médaille de l'Institut, s'il eût eu des droits ou même des prétentions, ces droits auroient été également connus, et c'est dans ce moment, que les amis qu'il invoque, les auroient fait valoir.

Cette lettre vous a été adressée plusieurs mois après. — C'est un après coup. On vient de voir la preuve du contraire. Le prix avoit été décerné dans la séance publique du 15 Vendémiaire. La lecture du mémoire avoit occupé un grand nombre de séances. Ce fut le 13 Brumaire, au moment où la lecture du mémoire venoit d'être terminée, et le mémoire étant encore sur le bureau, que l'arrêté fut pris ; et ce fut cinq jours après, dans la séance du 18 Brumaire, que la lettre fut faite.

M. Giraud enfin n'ignora pas que la classe m'avoit écrit, et dans quels termes elle m'a-

voit écrit. Je lui communiquai la lettre de M. Du Theil, en original, le 19 Brumaire au matin. Il avoue ce fait : JE SAIS, dit-il, *que la classe arrêta qu'il vous seroit écrit : eh bien, qu'est-ce que cela prouve ?* (p. 46). — Vous savez, M. Giraud, que la classe arrêta qu'il me seroit écrit; je vous montrai moi-même la lettre dont il s'agit, le 19 Brumaire, au matin ; et vous demandez ce que cela prouve ! Cela prouve, premièrement, que lorsque j'ai dit que vous le saviez, j'ai dit la vérité. Cela prouve, en second lieu, que je vous ai manifesté dans tous les tems, l'intention où j'étois et où je devois être, de me déclarer seul auteur de l'ouvrage couronné, et seul en possession du prix. Cela prouve enfin que vous n'aviez pas encore, à cette époque, l'idée injuste de partager le prix avec le véritable auteur, avec le seul auteur de l'ouvrage. Ne pouviez-vous pas faire sur-le-champ des réclamations ? Vous n'en fîtes aucune. Quoi ! je vous communiquai cette lettre, le jour même où je la reçus ! vous ne fîtes aucune réclamation ! et vous demandez ce que cela prouve ! Cela prouve tout ce que je soutiens : cela juge l'odieuse contestation que vous avez osé élever.

Lorsqu'il fut question d'envoyer le mémoire à l'Institut, vous me sollicitâtes de n'y point joindre nos noms (pag. 19.). Non, certes ; je vous fis savoir, ainsi qu'à d'autres personnes, que je ne donnerois pas mon nom.

Je me doutois bien qu'on me reconnoî-

troit aux principes de l'art (pag. 19.). *Les juges me reconnurent tout de suite* (p. 20.). Quelle modestie! Les principes de M. Giraud, quoique *dénaturés en passant par mon entendement* (pag. 17.), ne cessent pas, suivant lui, d'être reconnoissables! Lui seul, entre tous nos artistes, est si bien connu pour les avoir découverts, et pour les professer, qu'en les voyant écrits par la plume même d'un autre, il faut dire encore: *Voilà l'homme! ces principes appartiennent à M. Giraud!*

On savoit, en adjugeant le prix, que j'y avois participé (pag. 20.). *L'incognito que vous m'aviez fait garder, ne me priva d'aucun tribut d'éloges* (pag. 23.).

Oui, M. Giraud, je le reconnois avec plaisir, il n'y avoit point d'*incognito* pour vous. J'avois dit à M. Le Blond, j'avois dit à M. Mongez, l'un et l'autre au nombre des juges, j'avois dit à une foule d'autres personnes, que vous m'aviez aidé de vos lumières et de vos conseils; on savoit que vous aviez participé à l'ouvrage couronné, de cette manière; vous l'aviez fait savoir vous-même à tous les artistes: mais cela n'empêcha pas que la classe de littérature et beaux-arts n'écrivît *à l'auteur*, à un seul auteur, à moi, à moi seul. Les éloges que vous receviez alors publiquement, sont aujourd'hui ce qui vous condamne.

Je me doutois bien qu'on me reconnoîtroit. Voilà quels étoient alors vos véritables sentimens; vous ne desiriez que d'être re-

connu, ou plutôt vous aviez grand soin de vous faire connoître ; vous n'aviez pas encore conçu l'idée d'un partage.

Vous dites au secrétariat de l'Institut, que l'auteur du mémoire étoit double (pag. 23.).

Je ne dis jamais pareille chose. Je dis au secrétariat de l'Institut, qu'un de mes amis, que M. Giraud, m'ayant aidé de ses lumières et de ses conseils, je voulois lui faire présent d'une médaille.

Vous allâtes vous-même chez M. Desmarets, graveur de l'Institut, le prier de mettre votre nom le premier (pag. 52.).

N'ai-je pas dit toujours que la médaille d'or dont M. Giraud est *possesseur*, c'est moi qui la lui ai donnée ? Que fait ici M. Giraud, si ce n'est d'apporter une preuve de ce fait ? De quel droit serois-je allé chez le graveur de l'Institut lui donner des ordres, et comment cet artiste eût-il exécuté ce que je lui aurois prescrit, si c'eût été l'Institut qui eût donné à M. Giraud la médaille qu'il possède ?

Vous m'apportâtes une de ces médailles (pag. 23.). Oui, je portai chez vous, je vous présentai moi-même une de ces médailles : c'est vous qui le dites. Je vous la donnai *dans un mouvement d'amitié, comme un gage de ma reconnoissance*. Tournez ces expressions en ridicule ; c'est vous seul que vous aurez fait apprécier.

C'est votre aveu qui fait mon titre ; et cet aveu fut libre, bénévole, et rien au monde ne sauroit être aussi puissant que cet aveu (pag. 54.).

C'est encore vous qui le dites : le don que je vous fis d'une médaille fut *libre, bénévole*. Les paroles que je vous adressai, en vous la présentant, si vous vous en ressouveniez, en seroient pour vous une nouvelle preuve. Mais ce don n'est pas un *aveu*. Je n'entendis jamais vous accorder ce que je ne vous devois point, ce que vous-même ne demandiez pas. Ce don est un fait. Ce fait ne peut pas être syncopé ; il ne peut pas être séparé d'avec mon intention.

Des amis, à un homme comme moi, ne font pas des présens de cent écus (pag. 9.). *De quel front pouvez-vous dire que vous avez offert cent écus à un homme comme moi* (pag. 56.) !

Des amis se font des cadeaux de toute espèce, et ne regardent pas à la valeur. *Un homme comme moi !* Deux fois ce mot est répété ! Qui ne seroit tenté de se demander, qu'est-ce qu'un homme comme M. Giraud ? Je ne le ferai point, car je n'écris que pour me défendre. *Un homme comme moi !* Cette expression fut long-tems dans la bouche de la suffisance et de la sottise : M. Giraud a-t-il voulu achever de la rendre ridicule ? Quand un homme se permet une expression pareille, il est en effet capable de bien faire toutes choses ; tout lui est dû ; il *dicte* des mémoires à ses *secrétaires* ; il remporte des prix, sans en avoir eu même l'intention ; est-ce là, M. Giraud, ce que vous avez voulu dire ?

Je ne me suis point mêlé de la partie de la

recette du prix (pag. 51.). *Je savois que la valeur du prix étoit de* 1500 *liv. J'abandonnois volontiers le tout pour l'impression.* (page 23.).

Oui, vous ne vous êtes mêlé ni du récépissé, ni de la recette du prix, ni du rapport. Vous avez ignoré (la preuve en est dans votre libelle), s'il avoit été fait un rapport, qui l'avoit fait, qui l'avoit lu à la tribune; vous n'avez pas même assisté à la séance publique du 15 vendémiaire, ou du moins il ne vous en souvient plus. Mais quand on a partagé un prix, on n'ignore pas, ou l'on n'oublie pas toutes ces choses.

J'abandonnois volontiers le tout pour l'impression. Rare magnificence ! Vous auriez abandonné, dans votre supposition, 450 francs, et les frais d'impression s'élèvent à plus de 3500. Mais *de quel front un homme comme vous*, eût-il osé me proposer un don de 450 fr. en espèces ? J'ai reçu en entier le montant du prix ; j'en ai donné quittance, en mon seul nom, et sans votre autorisation, parce que le tout étoit à moi.

Le rapporteur de la section des beaux-arts (M. Moitte), *disoit, dans le rapport fait en l'an X, à l'Institut, sur l'état de la sculpture:* « *le beau mémoire couronné par* « *l'Institut National en l'an* IX.... *fait* « *conjointement par M. Giraud et M. Émeric-David* ». *Ce rapport fut rendu public, et vous ne vous inscrivîtes point en faux contre son auteur* (page 22.).

Ceci est encore une fausseté. Le rap-

port de M. Moitte n'a jamais été rendu public ; il est même vraisemblable qu'il ne le sera jamais. M. Giraud ignore-t-il ce fait ? Le faiseur peut-il l'ignorer ? M. Moitte enfin ne peut savoir, au sujet de la composition de de l'ouvrage, que ce qu'il a ouï dire à M. Giraud, et celui-ci est élève de M. Moitte.

L'impression tiroit à sa fin... Vous eutes la bizarrerie de vouloir me dédier l'ouvrage... Vous auriez consenti à m'avoir pour protecteur et pour patron... Je repoussai l'affront de votre dédicace (pag. 26 et 27.).

Si j'eusse cherché *un protecteur et un patron*, quoique M. Giraud se dise *un homme comme moi*, on se doute bien que je ne l'aurois pas choisi. Si je conçus le projet de lui dédier mon ouvrage, c'est que je pensois, comme je le crois encore, que c'étoit la manière la plus noble et la plus convenable de rendre hommage à un ami. M. Giraud n'ayant pas senti ce que j'avois cru voir d'agréable pour lui dans cette dédicace, je la remplaçai par l'Avertissement qu'il ne refusa pas.

J'avois dit, dans ma lettre adressée au Rédacteur du Publiciste, que j'avois communiqué cet Avertissement à M. Giraud, et qu'il l'avoit agréé ; j'ai bien parcouru le libelle ; ce fait important n'y est pas nié ; il demeurera par conséquent pour constant.

Mais à quelle époque tout cela se passa-t-il ? *L'impression*, dit le faiseur, *tiroit à sa fin*. C'est une manière perfide de m'accuser de duplicité. Mais ce fait est faux. Jamais

M. Giraud n'a pu ni dû croire que son nom seroit à la tête de l'ouvrage. L'impression n'étoit pas commencée, quand je lui parlai de la dédicace, et quand je lui communiquai l'Avertissement. J'aurois des témoins sur ce fait, si cela étoit nécessaire, et j'ai de plus une preuve écrite. Le faiseur n'aura pas ignoré que la première feuille d'un livre est ordinairement imprimée la dernière : voyant l'Avertissement sur la première feuille de l'ouvrage, il aura établi là-dessus son assertion ; il s'est trompé. Par hasard, il arrive que l'Avertissement, ainsi que le titre, ont été composés par l'imprimeur, et tirés à plusieurs épreuves, avant tout le reste de l'édition, dès le mois de Brumaire de l'an XII ; les épreuves encore existantes, et le compte de l'imprimeur en font foi.

Ainsi donc cette nouvelle calomnie tombe comme toutes les autres. Il est constant que j'ai communiqué à M. Giraud mon Avertissement, avant l'impression du livre ; il a su positivement, dès cette époque, que son nom n'y paroîtroit en aucune autre manière, et que je m'annoncerois seul, comme cela devoit être, pour auteur de l'ouvrage couronné par l'Institut.

M. Giraud a-t-il eu avec moi la même franchise ? Je le dis à regret, mais la nécessité de me défendre, m'y oblige. L'impression a duré quinze mois ; pendant tout ce tems il n'a manifesté aucune prétention, il ne m'a fait aucune plainte. L'ouvrage a été rendu

public le 3 Ventôse dernier. Je lui en ai donné des exemplaires ; je l'ai vu plusieurs jours après ; il ne m'a fait encore aucune plainte. Je l'ai accompagné chez un libraire, pour recommander la reliûre d'un exemplaire en papier vélin. Je l'ai revu le 7 Germinal, il m'a dit : *Eh bien, ce livre, envoyez-m'en encore quelques-uns ;* j'en ai remis deux exemplaires, le lendemain, à son valet-de-chambre. J'ai mangé avec lui chez un ami, le 10 Germinal ; j'ai ensuite mangé chez lui : point de plainte. Enfin, le 28 Germinal, satisfait des éloges que lui donnoit, à cause de mon Avertissement, le journal de Paris, je suis allé lui communiquer l'article imprimé dans la feuille du 22. Il m'a reçu avec l'apparence de l'amitié. J'ai lu avec lui l'article du journal ; et le soir même, pour la première fois, j'ai appris qu'il se répandoit contre moi en reproches et en injures.

Comment interpréter cette conduite ? Il faudra, M. Giraud, de ces deux choses l'une : ou vous avouerez que pendant dix-huit mois (du jour que je vous montrai mon Avertissement, jusqu'à la fin de Germinal dernier), usant de la plus profonde dissimulation, vous avez caché derrière vous le trait que vous me réserviez ; ou vous reconnoîtrez que l'idée ridicule de me disputer la moitié de l'ouvrage, vous est venue après coup, et qu'on vous l'a donnée : vous choisirez.

§. I I I.

Il me reste à confirmer cette seconde proposition : Le prix ne pouvoit pas être partagé.

J'ai dit assez souvent que M. Giraud m'a donné, relativement à mon ouvrage, des conseils, des instructions, des lumières. Ces secours sont-ils de nature à lui donner le droit de partager avec moi le titre d'auteur ? Voilà, si je ne me trompe, la question principale qu'il s'agissoit d'examiner. Il me semble que le faiseur de M. Giraud auroit pu se dispenser d'entasser tant de faits faux, et de se faire convaincre de calomnie dans les autres parties de son système, s'il eût eu quelque apparence de titre à présenter dans celle-ci.

Examinons encore le libelle article par article : cette forme est la plus propre à faire reconnoître la vérité.

Vous êtes entièrement ignorant sur le fond de la matière proposée par l'Institut (pag. 6 et 9.). *Vous n'en aviez pas dans la tête le moindre des élémens* (pag. 13). *Vous n'en savez surement rien* (pag. 32).

Ces plates injures et beaucoup d'autres du même genre, ne sauroient m'offenser. Mais M. Giraud n'a pas vu que le plaisir d'injurier le mettoit en contradiction avec lui-même. Si, dans sa manière de voir, j'étois absolument neuf sur le sujet qu'il falloit traiter ; s'il me croyoit incapable de comprendre ses principes, à qui veut-il faire

croire qu'il m'ait choisi pour son collaborateur, et pour son interprête auprès de l'Institut national ?

Les juges (du concours) *s'obstinoient à dire, et le disent encore, que sans cette partie qui étoit celle de la théorie pratique de l'art, le mémoire n'eût pas eu le prix* (pag. 21).

Pour que cette objection eût quelque force, il faudroit que je dusse à M. Giraud ce que le faiseur appelle la *théorie pratique de l'art ;* et je prouverai le contraire.

Mais M. Giraud suppose aux juges une opinion que ces hommes éclairés ne peuvent avoir. La question étoit celle-ci : Quelles ont été les causes de la perfection.... etc. ? quels seroient les moyens d'y atteindre ? Or, *les causes* de cette perfection étoient dans la législation, dans la connoissance raisonnée de la beauté du corps humain, que leurs mœurs avoient fait acquérir aux Grecs, dans les services qu'ils demandoient aux arts, etc. etc. Les moyens d'atteindre à cette perfection, devroient consister par conséquent dans un emploi convenable de moyens de même nature, sagement appropriés à nos mœurs. Il ne s'agissoit dans tout cela que d'histoire, de morale, de politique. C'est pour enrichir l'ouvrage que j'ai entrepris de dire non-seulement quelles avoient été les causes de la perfection de la sculpture antique, mais encore en quoi cette perfection consiste. Il

est donc évident que cette dernière question étoit hors du sujet proposé par l'Institut, et qu'elle n'en pouvoit former qu'un accessoire.

Je respecte fort la métaphysique, et je serois très-fâché d'en dire du mal; mais elle n'apprend ni à faire des statues, ni à savoir comment d'autres les ont faites (pag. 40.). *Toutes les fleurs du style, toutes les notions spéculatives et morales, toutes les idées abstraites n'apprennent pas comment les anciens sont parvenus à la perfection, et ne peuvent servir à mettre un œil et un doigt ensemble* (pag. 14.).

Dans ce dédain de M. Giraud pour la *métaphysique*, je remarque d'abord l'aveu formel, que relativement à la théorie même de l'art, *les idées abstraites, les notions spéculatives et morales*, répandues dans mon ouvrage, m'appartiennent. Les personnes qui connoissent M. Giraud savent bien qu'il est *entièrement ignorant* dans ces diverses matières, mais il auroit fallu le prouver aux autres, et la preuve est acquise.

Mais l'idée principale d'où est tirée l'objection, a-t-elle quelque justesse ? *Les idées abstraites, les notions spéculatives et morales n'apprennent pas comment les anciens sont parvenus à la perfection, et ne peuvent servir à mettre un œil et un doigt ensemble.*

Si M. Giraud vouloit seulement dire par-là qu'il ne suffit pas à un artiste, pour acquérir de la célébrité comme artiste, de

raisonner sur son art, qu'il doit joindre la pratique au mérite de l'observation, il auroit dit une chose indubitable. Mais soutenir qu'il faut savoir mettre un œil et un doigt ensemble, pour reconnoître les causes qui avoient conduit les artistes anciens à la perfection, ou, en autres termes, soutenir que l'on ne peut parler et écrire raisonnablement sur les arts, que l'on ne peut en reconnoître et en démontrer la théorie, à moins qu'on ne soit artiste, n'est-ce pas dire une absurdité ?

Vinckelman a écrit sur les arts, et il n'étoit pas artiste. Aristote et Boileau ont posé les règles de la tragédie, et ils n'ont point fait de tragédies. La plupart des écrivains de l'antiquité, qui nous ont laissé des ouvrages ou des fragmens sur les arts, étoient des orateurs, des historiens, des naturalistes, des professeurs de philosophie et d'éloquence.

Qu'est-ce en effet que la théorie d'un art d'imitation, sinon un ensemble d'idées *abstraites, spéculatives et morales*, dont on peut faire l'application dans la pratique ? Qu'est-ce que la théorie de l'Art Statuaire en particulier, sinon la réunion des règles par l'observation desquelles on parvient à plaire et à émouvoir dans les ouvrages que cet art produit ? Ces règles se rapportent à deux objets principaux ; premièrement, au choix des modèles que l'artiste doit imiter ; deuxièmement, au degré de vérité qu'il doit atteindre dans l'imi-

tation. Le choix est l'œuvre du goût ; les règles relatives à la vérité de l'imitation, sont un résultat d'*idées abstraites* et *morales*. Pourquoi donc un homme habitué à combiner des idées abstraites, s'il a réfléchi quelquefois sur ce qui constitue la beauté, la force, la grâce du corps humain, sur les caractères et les effets des diverses affections de l'ame ; pourquoi, dis-je, cet homme ne seroit-il pas capable de saisir et de développer la théorie d'un art essentiellement imitateur ? La sculpture, disoit Socrate, est celui de tous les arts dont les ouvrages sont le mieux à la portée du commun des hommes, puisqu'il imite le corps de l'homme, et qu'il l'imite dans sa longueur, sa largeur, et sa profondeur.

Pouvoit-il être question dans mon ouvrage d'enseigner à *mettre ensemble un doigt et un œil?* Non, certes ; cet art ne s'apprend pas dans des livres ; il est le produit du sentiment et de la pratique. Pour reconnoître la théorie de l'Art Statuaire, pour l'exposer avec méthode, que falloit-il ? Il falloit rassembler un certain nombre d'observations, recueillies sur des statues antiques ; c'est ce que j'ai fait tant par moi-même, qu'avec l'aide d'un artiste, de M. Giraud. Mais cela n'auroit pas suffi : il falloit, après avoir réuni ces observations, s'é'e- ver à des règles générales ; il falloit, d'une autre part, remonter aux sources, exposer les opinions des Grecs, poser des principes ; descendre ensuite de ces prin-

cipes aux règles de l'art, de ces règles à des démonstrations, et à des préceptes utiles dans la pratique : voilà ce qu'un homme exercé à développer des *idées abstraites*, pouvoit entreprendre, sans être artiste. Vainement M. Giraud prend le titre d'*homme comme moi ;* ce travail étoit hors de la sphère d'un homme comme lui, puisque, de son aveu, il n'est pas habitué à combiner *des idées abstraites, spéculatives et morales.*

Que les artistes veuillent bien y prendre garde : si l'on adoptoit cette opinion, qu'il faut être artiste pour écrire sur l'art, non-seulement les hommes de lettres, les savans, les antiquaires et le public presque entier, seroient exclus du sanctuaire des arts, n'auroient plus le droit de se porter aux expositions, de pénétrer dans les Musées, de porter des jugemens et de les motiver; mais bientôt le cercle des juges se rétréciroit encore. Ces mots *mettre ensemble un doigt et un œil*, ne sont qu'une expression figurée. Si quelque artiste osoit dire à ses émules : il n'y a que moi qui possède les vrais principes de mon art; seul, je les ai découverts, et puis les enseigner; aucun de vous ne sait *mettre ensemble*, suivant ces grands principes, *un doigt et un œil;* il s'ensuivroit que cet artiste prétendroit avoir seul le droit de raisonner sur la théorie de l'art, le droit de louer ou plutôt de blâmer, le droit enfin de prononcer des jugemens sur les ouvrages des autres maîtres. Telle seroit

la conséquence de cette opinion que M. Giraud semble vouloir établir : il n'y auroit de juge légitime parmi les artistes que celui qui oseroit se croire plus habile que tous ses rivaux.

Il y a heureusement dans le libelle auquel je réponds, autant de mal-adresse que d'orgueil.

Je crois bien effectivement que vous n'aviez pas de manuscrit de moi (pag. 30.).

J'avois dit dans ma lettre au rédacteur du Publiciste, que M. Giraud ne m'avoit point communiqué de manuscrit ; voilà qu'il l'avoue. Ce fait demeurera donc constant : M. Giraud ne m'a point communiqué de manuscrit.

J'ai beaucoup de choses écrites pour moi (pag. 31). *J'avois des matériaux ; ce sont des notes et des observations nombreuses rédigées seulement par moi. J'en ai beaucoup pour faire quelque chose de meilleur* (p. 12).

Voilà un autre fait qui demeurera constant : M. Giraud n'a pas jugé à propos de me communiquer les manuscrits qu'il dit avoir. Mais, ce qui est bien étrange, il vouloit, dit-il, partager le prix ; il ne pouvoit travailler avec moi qu'à une des parties de l'ouvrage ; et, relativement à cette même partie, qui devoit seule fonder tous ses droits, il ne me communiquoit pas toutes ses notes, il me faisoit un secret du fonds de sa doctrine !

Je ne sais pas bien écrire ; je suis ignorant dans l'art du style. Je parlerois plutôt une

journée que je n'écrirois une heure (p. 31.).

Voilà un autre fait qu'il faudra croire sur l'assertion du faiseur : M. Giraud ne sait pas écrire.

Pendant des mois entiers je cherchai à vous faire concevoir une partie des routes suivies par les Grecs ; je vis que vous m'entendiez fort peu, que vous étiez toujours à côté de ma pensée. J'eus peur d'avoir perdu un an à ces instructions (pag. 16 et 17). *Je doute fort qu'encore actuellement vous connoissiez mes principes* (pag. 29.).

Voilà encore un fait que le faiseur avance avec assurance : M. Giraud peut parler pendant des mois entiers, pendant un an, sur les principes de son art, sans se faire entendre par un homme qui, voulant écrire sur ce même sujet, l'écoute avec toute l'attention dont il est capable.

Pendant plusieurs mois, vous n'avez fait autre chose qu'écrire sous ma dictée, comme auroit pu faire tout secrétaire (pag. 15.).

Ceci n'est-il pas singulier ? M. Giraud reconnoît qu'il ne sait pas écrire ; mais, suivant lui, il sait dicter : il croit apparemment, quand il hasarde cette assertion, qu'il soit plus facile de dicter que d'écrire. Ah ! M. Giraud, si j'eusse écrit deux pages seulement de mon ouvrage sous votre dictée, vous n'en demanderiez pas aujourd'hui la moitié !

Avant de parler davantage de cette prétendue *dictée*, je dirai la chose telle qu'elle est. Quand j'eus formé le projet de composer

mon ouvrage, et avant de le commencer, voulant profiter des offres de M. Giraud, j'eus avec lui plusieurs entretiens. Ces entretiens furent *mutuels*, quoi qu'il en dise : il le falloit bien avec un homme aussi peu exercé à parler qu'il est peu habile à écrire. Ce n'étoit pas toujours sans peine que je mettois M. Giraud à même d'exprimer ses opinions. Il falloit interroger, presser, présenter la même question sous diverses faces, quelquefois disputer. Quand cette conversation amenoit de sa part ou de la mienne, quelqu'idée qui me paroissoit mériter attention, je la notois à la hâte. Voilà ce que M. Giraud appelle m'avoir *dicté*, *dicté comme à un secrétaire*. Il va confirmer ce que j'avance.

C'étoit une première projection nécessaire pour vous, afin d'avoir les matériaux de la théorie. Nous devions ensuite les distribuer dans toutes les parties du plan qui seroit conçu (pag. 15.).

Le lecteur le voit, j'ai dit la vérité en assurant que ces notes ont été faites par moi, avant que l'ouvrage ne fût commencé.

Là fut rédigé, et sous ma dictée, un système de leçons ; et c'est après que j'ai épuisé tout ce que j'avois de moyens, tout ce que j'avois en tête alors, d'idées tantôt liées entr'elles et tantôt incohérentes, que vous avez commencé à rédiger le mémoire, dans la forme qu'il appartenoit à vous seul de lui donner, et avec tous les accompagnemens que j'ai reconnus être votre propriété (pag. 15 et 34.).

Voilà, à quelques différences près, ce que je soutiens. C'est M. Giraud qui l'affirme. Les idées qu'il avoit *en tête*, quand j'ai fait des notes auprès de lui, étoient tantôt liées entr'elles, et tantôt *incohérentes*; ces idées *incohérentes*, et souvent obscures, éclaircies par moi, revêtues de ma couleur, et unies avec les miennes, sont ce que M. Giraud croit m'avoir *dicté*, quand il m'est arrivé d'en conserver une note. Ce qu'il appelle *les accompagnemens*, ce qu'il appeloit dans sa précédente lettre, *les discussions savantes, les recherches historiques, les notions littéraires*, ce qu'il entend ici plus particulièrement, et relativement à la théorie de l'art, par *la métaphysique, les idées abstraites, les notions spéculatives et morales*, toutes ces choses qu'il m'abandonne sans réserve, forment les neuf dixièmes du livre. Il n'appartenoit enfin qu'à moi de donner *une forme* à mon ouvrage.

Là fut rédigé. Là rien ne fut rédigé. Ces notes sans liaisons entr'elles, et souvent insignifiantes, ne m'ont été presque d'aucune utilité. M. Giraud enfin se doutoit si peu du *plan qui seroit conçu*, qu'après avoir composé la première partie de l'ouvrage, comme je lui disois un jour : j'ai parlé de la vérité de l'imitation, ensuite de la beauté des formes, et ensuite de l'expression des passions ; je vais suivre le même ordre dans la seconde partie ; je parlerai d'abord de la vérité, ensuite de la beauté, ensuite de l'expression ; il me répondit naïvement :

Mais si vous avez déjà parlé de cela, pourquoi voulez-vous en parler encore ?

Il arrive à M. Giraud ce qui est naturel aux hommes qui ont reçu peu d'instruction, c'est que toutes les fois qu'une idée se présente à son esprit, il la croit neuve ; il ne sait pas que cette idée, qui peut être fort bonne, se rencontre par tout, et est pour ainsi dire triviale.

M. Giraud s'étant permis de dire qu'il m'avoit *dicté comme à un secrétaire*, devoit naturellement ajouter qu'il n'y avoit point eu entre lui et moi d'entretiens *mutuels*. Il lui a plu de se donner encore ce ridicule.

Entre deux hommes du même art, il peut y avoir des entretiens mutuels ; mais entre un homme qui sait, et celui qui ne sait surement rien, il n'y a, permettez-moi de vous l'apprendre, rien de mutuel (pag. 32.).

Par ces mots, *un homme qui sait*, et un homme *qui ne sait rien*, M. Giraud, d'après ses aveux, ne peut entendre autre chose, sinon un homme qui exerce un art, et un homme qui ne l'exerce pas. Il s'ensuivroit donc de sa proposition, que dans la classe des beaux-arts de l'Institut national, par exemple, il ne sauroit y avoir d'entretiens mutuels sur les arts, entre les membres de la classe qui sont artistes et ceux qui ne le sont pas. Cette assertion que les artistes eux-mêmes verront sans doute avec pitié, ne mérite pas d'être réfutée.

Quant à ce qui me concerne, je ne me

borne pas à dire que mes entretiens avec M. Giraud furent mutuels, j'affirme que plus d'une fois ils lui furent utiles. S'il m'a donné des instructions, il en a reçu de moi. Non-seulement dans nos entretiens mutuels, ses idées se sont développées, classées, *systématisées*, suivant l'expression du faiseur, mais elles se sont multipliées et par la communication et par l'influence des miennes. Dans la partie même de l'ouvrage, où je traite de ce que le faiseur appelle *la théorie pratique de l'art*, je pourrois montrer plusieurs opinions, plusieurs principes, qui sont aujourd'hui propres à M. Giraud, et que je l'ai forcé de recevoir de moi après de longues disputes.

J'ai jugé bientôt que le plus grand nombre de mes notions, en passant par votre entendement et votre plume, étoient souvent plus ou moins dénaturées (pag. 17.). *Je doute fort qu'encore actuellement vous connoissiez mes principes* (pag. 29.).

O M. Giraud, il eût fallu du moins être conséquent! Si vos idées se sont dénaturées, en passant par mon entendement et par ma plume, il est bien évident (qu'on me permette cette expression) qu'en changeant de nature, elles ont changé de maître; de quel droit voulez-vous donc aujourd'hui les revendiquer? Si je ne connois pas vos principes, ce ne sont donc pas vos principes que j'ai écris. Si enfin vos idées se sont dénaturées en passant par mon entendement et par ma plume, mon ouvrage, dans

votre opinion, doit donc être mauvais ; pourquoi, dans ce cas, en demandez-vous la moitié ?

Je craignis que le projet de penser et d'écrire à deux, de séparer la pensée du style, ne fût une fausse idée. Cela m'a expliqué la rareté des bons ouvrages sur l'art. Ce sentiment qui fond et identifie la pensée avec l'expression, ne peut s'acquerir quand on ne l'a pas ; et malgré tout ce que vous et moi avons eu de peine, je crains fort que le public ne trouve aucune sorte d'unité dans cet ouvrage (pag. 17.).

Est-ce bien M. Giraud, est-ce le faiseur qui, dans la partie même où je traite de la théorie de l'art, méprise ou affecte de mépriser l'ouvrage à ce point ? Si c'est M. Giraud, il me semble que toute contestation doit, d'après ce mot, être terminée. Il ne peut pas vouloir qu'un ouvrage aussi méprisable lui appartienne. Mais, dans ce cas, son libelle est méchant gratuitement.

Seroit-ce le faiseur ? Si on le supposoit, on pourroit se demander : Est-il artiste ? écrit-il quelquefois sur les arts ? et si, en pesant tous les mots du passage que je viens de citer, on se persuadoit qu'il réunit ces deux qualités, celle d'être artiste, celle d'être écrivain, on pourroit avoir l'espérance de posséder un jour un bon ouvrage, ou du moins *quelque chose de meilleur.* Ce ne seroit désormais ni M. Giraud, ni moi, qui pourrions écrire, puisque je ne suis pas artiste, puisque M.

Giraud n'est pas écrivain, et qu'on ne peut pas *écrire à deux* ; et les systèmes du faiseur ne pourroient ainsi éprouver aucune contradiction, du moins par écrit, ni de ma part ; ce qui au fond seroit peu de chose, ni de celle de M. Giraud lui-même.

Ce faiseur enfin, qui est-il ? Je l'ignore. Mais il nous donne lieu de supposer qu'il est tout à la fois artiste et écrivain. Dans ce cas, je demanderai encore : professe-t-il les mêmes principes que M. Giraud, ou des principes différens ? S'il professoit par hasard des principes entièrement différens ; s'il existoit une association monstrueuse entre deux hommes totalement divisés d'opinion sur les règles de l'art, pour diffamer de concert et mon ouvrage et ma personne, il pourroit y avoir encore dans la conduite de M. Giraud bien de l'orgueil et de la foiblesse : ne pourroit-il pas y avoir dans celle du faiseur anonyme bien de la méchanceté ?

M. Giraud invoque enfin (p. 58.) le témoignage de divers artistes qu'il place parmi ses amis. Il n'a pas cru sans doute pouvoir les rayer tous du nombre des miens. Je ne rechercherai pas ce que plusieurs d'entr'eux doivent penser de sa démarche ; mais, en vérité, si j'osois répéter les éloges que la plupart ont fait de l'ouvrage, je serois bien vengé, sinon de M. Giraud, du moins de son faiseur.

Parmi les noms respectables que M. Giraud rassemble, je ne ferai remarquer

particulièrement que celui de M. Quatremère de Quincy. Je me flatte que ce savant n'aura pas oublié que j'ai eu quelquefois avec lui des discussions pleines d'intérêt pour moi, mais assez vives, sur la théorie de l'Art Statuaire. M. Quatremère par conséquent ne peut pas douter que je n'aie au moins *des opinions* sur la théorie de cet art; il peut supposer aussi que j'ai *des principes*. Quand le faiseur se permet de mettre en doute si j'ai même *des opinions*, je puis donc invoquer contre lui le témoignage de M. Quatremère de Quincy.

Comment ne remarquerois-je pas encore le concours et la différence de deux agressions dont je suis en ce moment l'objet? D'une part, m'attaquant loyalement dans un écrit qu'il signe, M. Quatremère de Quincy me fait l'honneur d'entrer en explication avec moi sur la signification du mot de *beau idéal*, et sur la nature de ce *beau* par excellence. Que de jouissances peuvent donner des discussions purement philosophiques! Cet écrit est digne en tout de son auteur. Si j'ose entreprendre de répondre à M. Quatremère, je n'y trouverai que du plaisir ; il m'appelle dans un champ semé de fleurs; et si, après une discussion franche et décente, je n'ai pas l'avantage de le convaincre, je ne lui dissimulerai pas, s'il y a lieu, la joie que j'éprouverai à être convaincu.

D'un autre côté, sous le nom de M. Giraud, par le mauvais jargon de son écrit,

par la platitude de ses facéties, par l'inconséquence de ses raisonnemens, un libelliste, en cherchant à me diffamer, se déshonoreroit, même comme écrivain, si son nom étoit connu. Il y a dans l'un de ces deux écrits autant de gaucherie et de mauvais goût, qu'il y a dans l'autre d'esprit et d'érudition. Ils n'ont de commun que de paroître dans le même tems, et d'être dirigés tous les deux contre le même homme. Je puis donc opposer au libelliste, non-seulement le témoignage, ainsi que je viens de le dire, mais encore l'exemple de M. Quatremère de Quincy.

Revenons à M. Giraud. S'il m'avoit fourni tous les matériaux de l'ouvrage, et que je l'eusse seulement écrit, nous pourrions être de moitié. S'il m'avoit fourni une moitié des matériaux, que l'autre moitié fût à moi, et que j'eusse écrit le tout, déja sa prétention seroit injuste. Après tous ses aveux, et toutes les contradictions où il est tombé, de quel œil faut-il donc la considérer ? Il reconnoît qu'il ne sait pas écrire ; il avoue qu'il m'a communiqué *des idées incohérentes* ; il soutient que j'ai dénaturé ses opinions, que je n'ai pas compris ses principes ; il critique enfin l'ouvrage avec acharnement : peut-il, d'après tout cela, partager le titre d'auteur, être propriétaire de la moitié du livre ?

Quelle a été enfin la cause ou l'occasion de l'odieuse agression dont on a voulu me rendre victime ? Je ne puis faire là-dessus

que des conjectures. Il seroit par trop absurde de croire qu'on fût parvenu à inspirer à M. Giraud des prétentions littéraires. Mais s'il étoit vrai qu'il eût enfin ambitionné le plus grand honneur qui puisse couronner les travaux d'un artiste, d'un savant, d'un homme de lettres ; si des circonstances malheureuses, l'ayant empêché, depuis quinze ou dix-huit ans, de terminer aucune statue, quelqu'un de ses amis avoit imaginé que la réputation d'un ouvrage couronné par l'Institut, relèveroit des titres qu'une longue inaction pouvoit avoir fait perdre de vue ; je découvrirois du moins le motif de son injuste procédé, parce que je verrois en quoi auroit pu lui être utile cette moitié de propriété qu'il a réclamée. On auroit pu dire d'abord en sa faveur : M. Giraud est l'auteur de cet ouvrage par moitié. Mais comme le livre traite de l'art, et que je ne suis pas artiste, bientôt peut-être on auroit dit : M. Giraud est le véritable auteur; Emeric-David n'est que le rédacteur de l'ouvrage de M. Giraud : et je serois ainsi devenu *l'instrument* que l'on auroit brisé sans pitié, *après en avoir usé* (p. 6.).

Que M. Giraud daigne m'en croire, cette route tortueuse dans laquelle il a été entraîné, est indigne d'un homme d'honneur. Ce n'est pas celle-là qui doit le conduire au but. Je parle sans amertume ; je veux ne me ressouvenir, en finissant, que de son mérite réel et de notre ancienne liaison. Qu'il se hâte de terminer quelque figure.

Ce sont là les véritables titres de gloire d'*un homme comme lui*. Deux belles ébauches l'attendent depuis long-tems dans son atelier. Qu'il les achève enfin ; qu'il les expose aux yeux du public, juge suprême du talent des artistes et de celui des écrivains ; et il recevra autant d'applaudissemens, qu'en voulant se donner pour auteur d'un écrit quel qu'il soit, il doit aujourd'hui paroître ridicule.

<div style="text-align:center">T. B. Émeric-David.</div>

www.ingramcontent.com/pod-product-compliance
Lightning Source LLC
Chambersburg PA
CBHW071434220526
45469CB00004B/1526